THE ABNORMAL SUPER HERO
HENTAI KAMEN
CONTENTS
01
究極!!変態仮面

変態仮面 誕生!の巻 ——————— 5

真夜中のデート♡の巻 ——————— 47

愛子のヒ・ミ・ツ♡の巻 ——————— 69

究極のパンティ!の巻 ——————— 89

ボロは着てても気分は最高!の巻 ——————— 108

愛の読書コンクール!の巻 ——————— 129

誘惑の黒い手袋!の巻 ——————— 149

対決!怪盗ピスタチオの巻 ——————— 169

愛が深まる映画はいかが!?の巻 ——————— 186

復讐!の巻 ——————— 203

湯けむりの対決!の巻 ——————— 220

復活!マッド・エンジェルスの巻 ——————— 235

コミック文庫限定 おまけページ その1
魔喜の回想アルバム ——————— 253

コミック文庫限定 おまけページ その2
変態仮面の青写真 ——————— 256

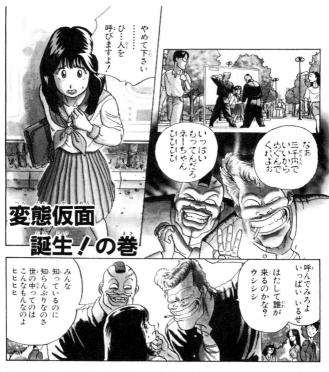

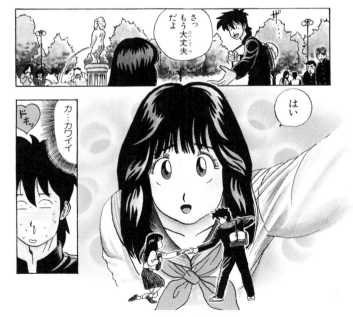

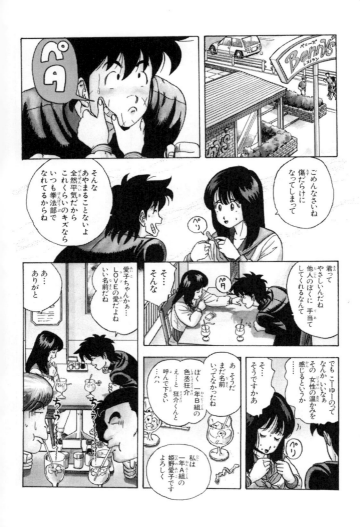

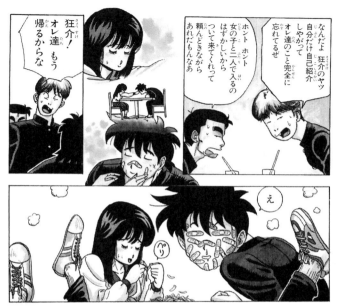
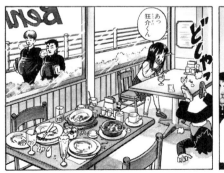

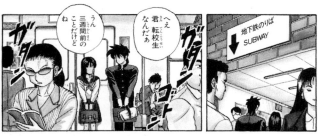

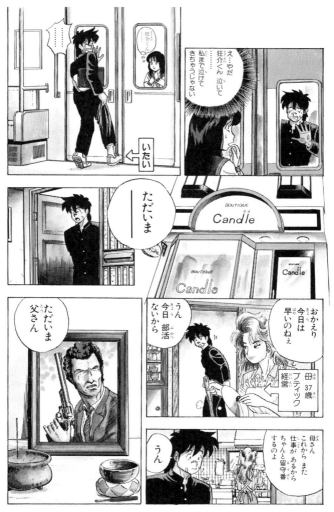

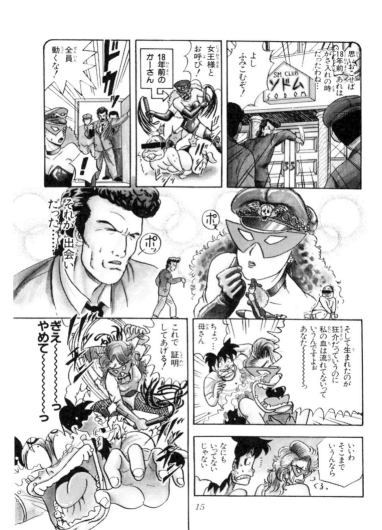

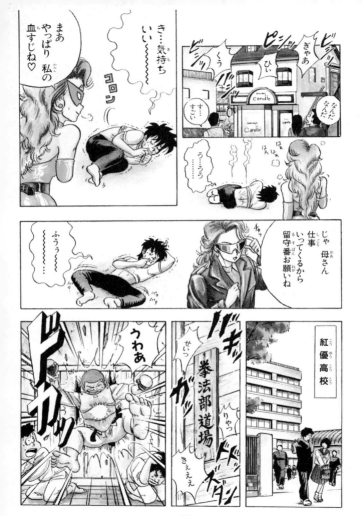

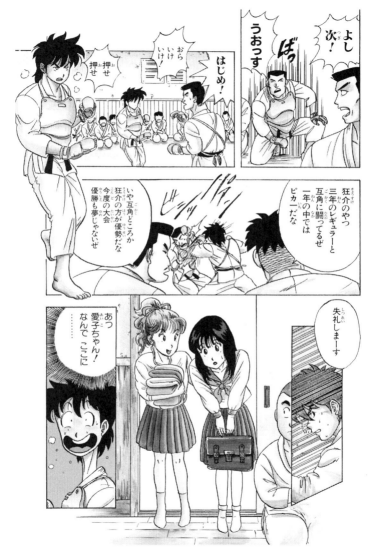

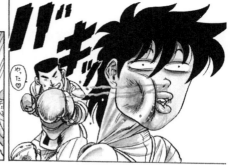

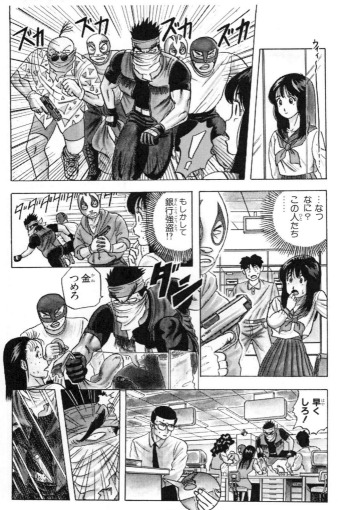

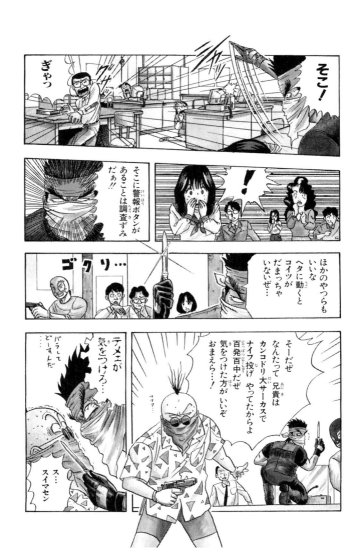

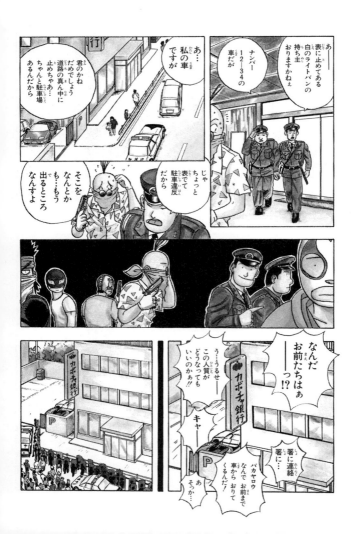

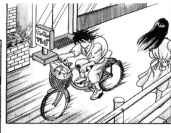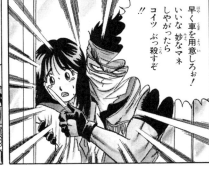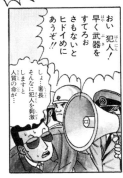

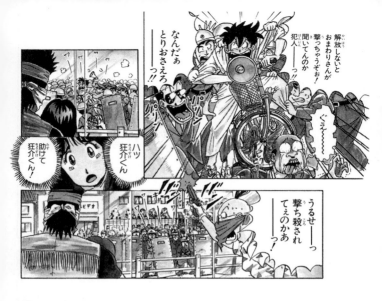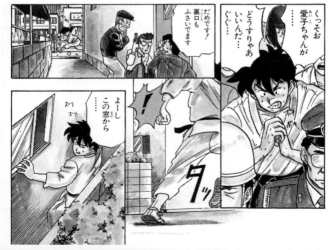

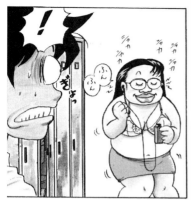

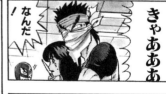
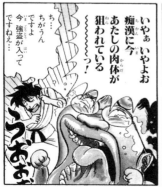

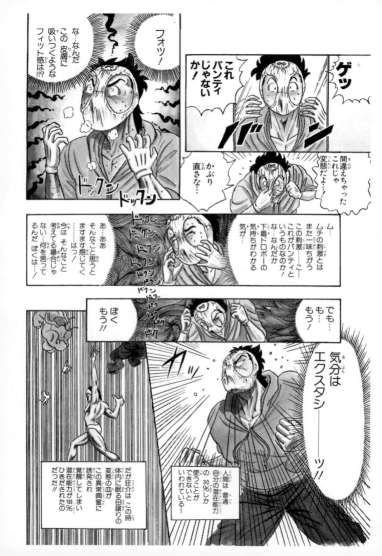

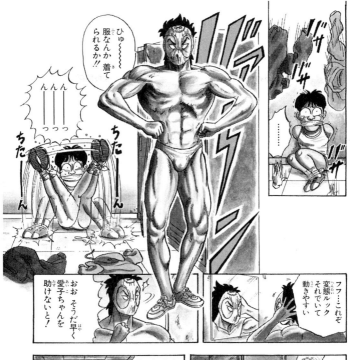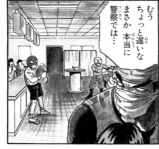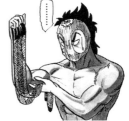

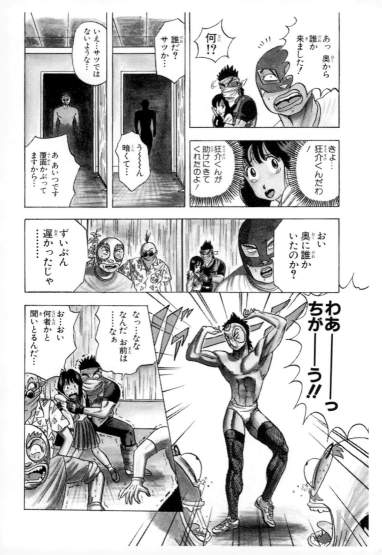

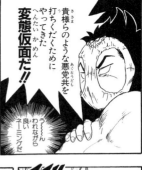

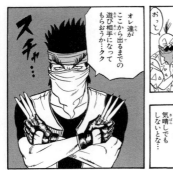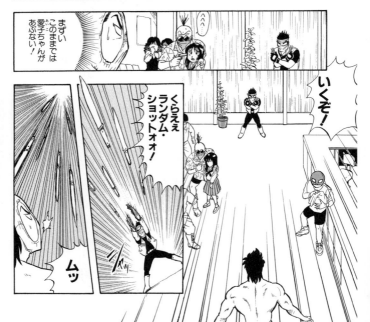

お前のように手応えのあるヤツだとこっちもやりがいがあるぜ……フフさーて今度は何本よけられるかな?

チャキ…

……
どうする
このままではやられる!

そして愛子ちゃんが人質にくそ…

相手には飛び道具

その時変態的ひらめきがおこった!

！

バッ

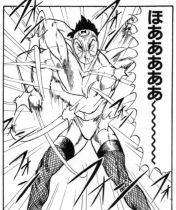

ほあぁぁぁぁ〜

！

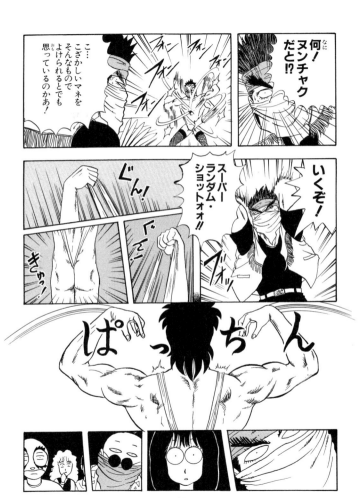

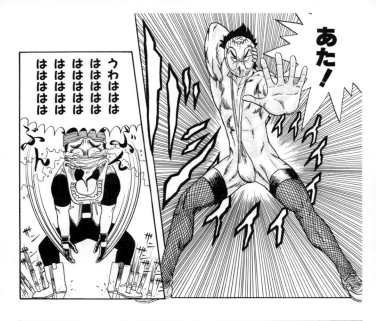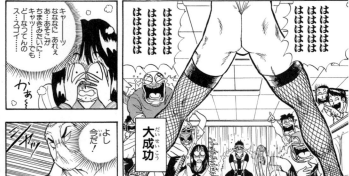

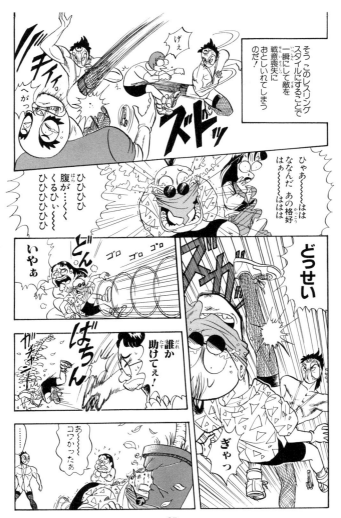

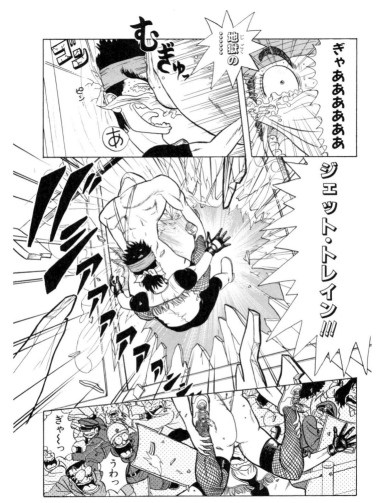

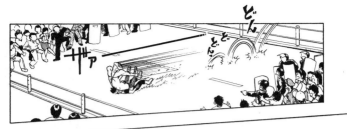

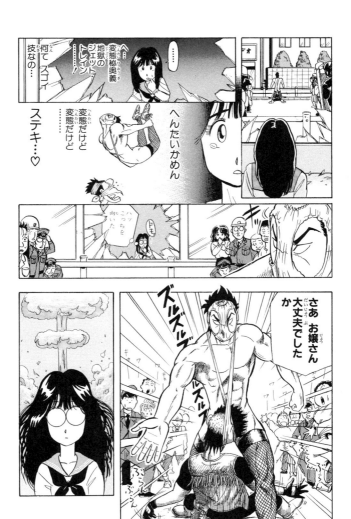

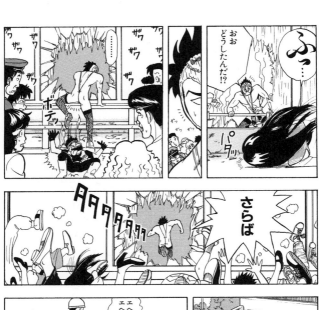
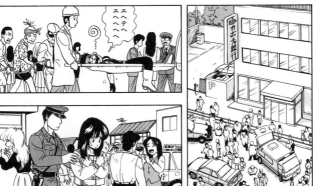

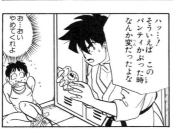

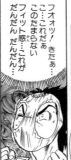

THE ABNORMAL SUPER HERO
HENTAI KAMEN

真夜中のデート♡の巻

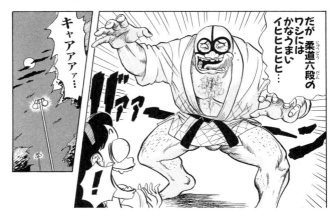

真夜中の
デート♡の巻

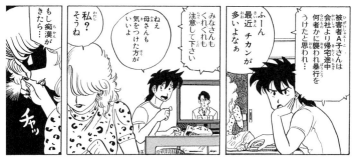

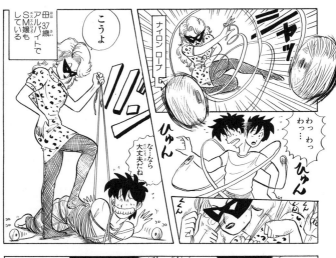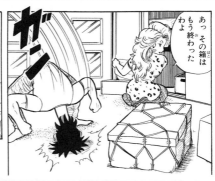

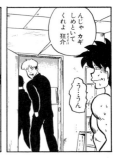

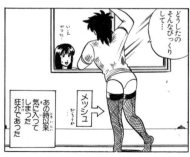

いっきに放課後――

美術室

狂介くんてやさしいなぁ

え!? 今日 部活休むの?

うん 実は美術の課題今日中に提出しなくちゃいけなくて… 私 デッサン選じゃったから時間かかっちゃって…

あ…じゃあさ あの き・今日 一緒に帰らない?

いや 変な意味じゃなくてその…最近チカンが多いでしょ だ…だからその愛子ちゃんのボ…ボディーガードとして……ハハ

ありがとう… でも私 ホント今日帰るの9時頃になっちゃうから狂介くん 先に…

へへーっ 実はね ぼくも今日部活のあと雑用があってさ 9時頃になると思うんだ

よかった 最近チカンが多いから帰りがちょっとコワかったのよね でも狂介くんと二人きり!? 案外安心してなかったりして……やだわ私ったら キャッ♡

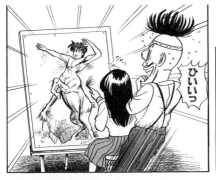

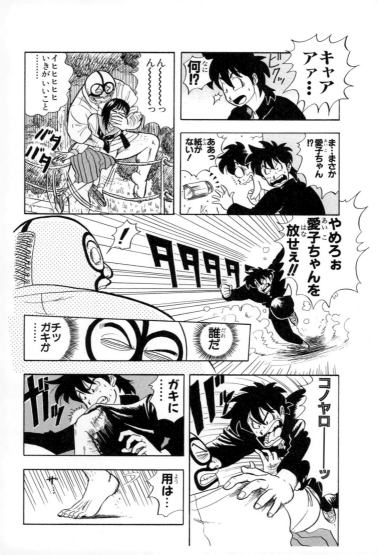

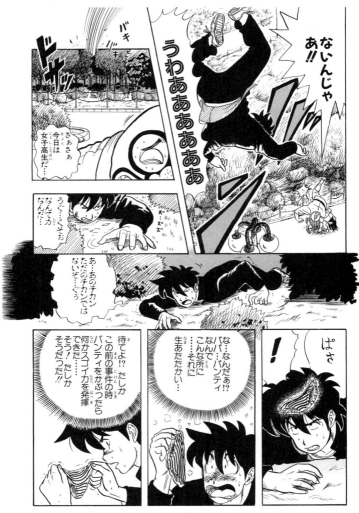

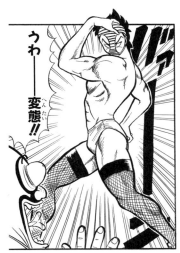

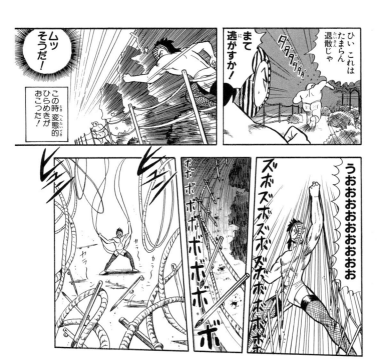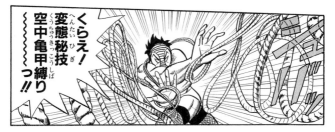

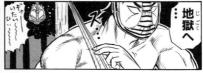

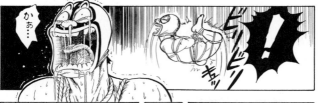
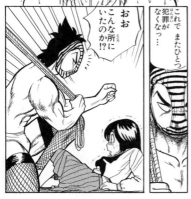

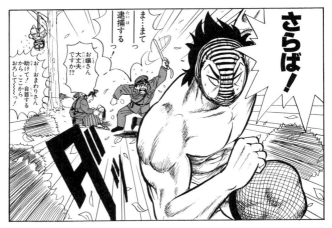

THE ABNORMAL SUPER HERO
HENTAI KAMEN

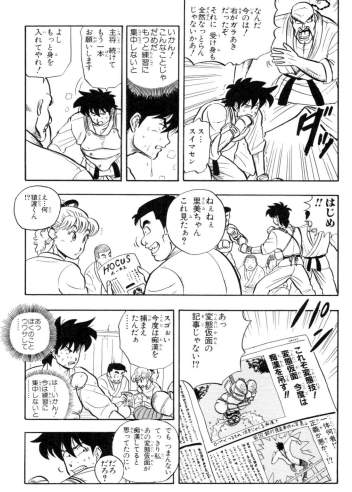

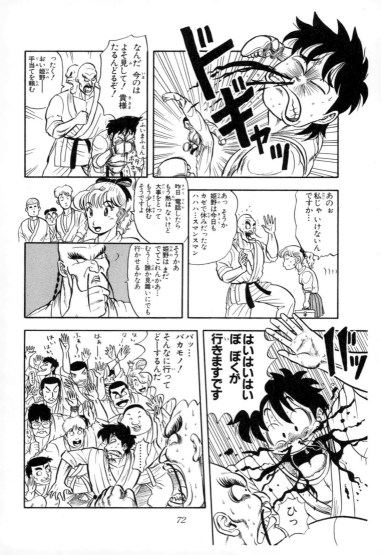

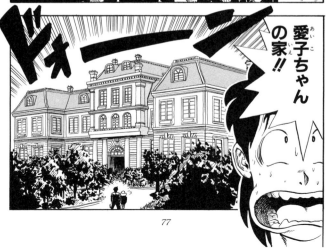

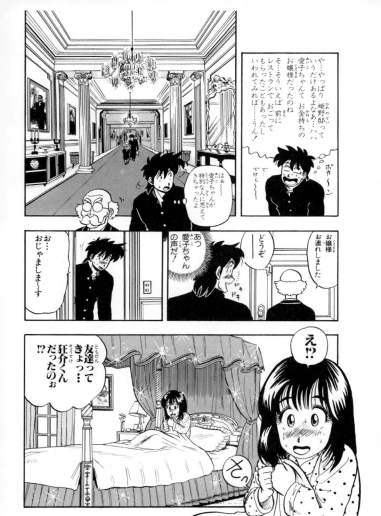

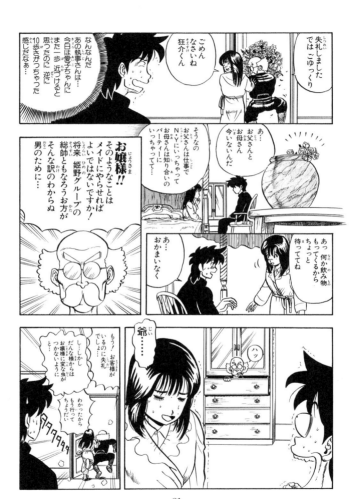

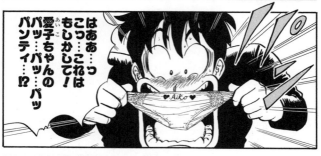

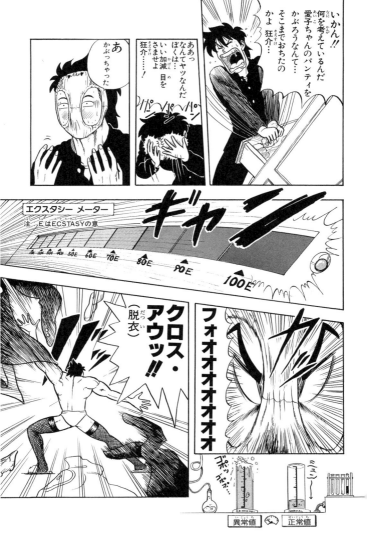

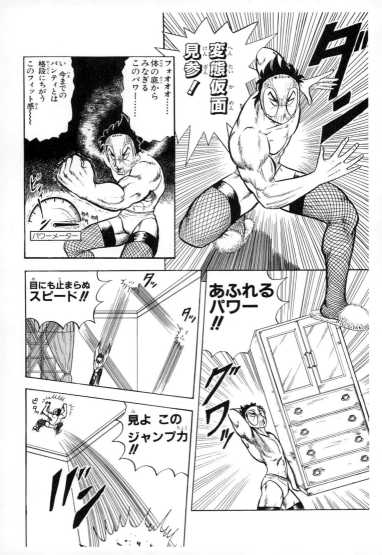

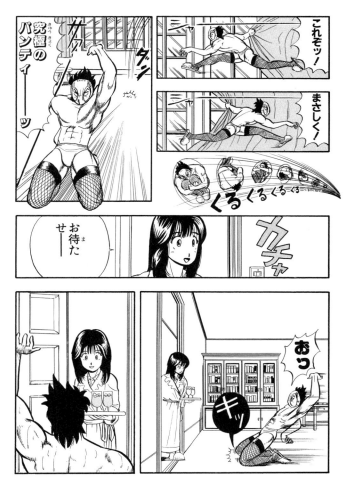

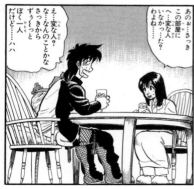

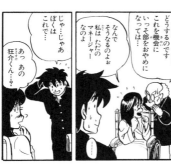

THE ABNORMAL SUPER HERO
HENTAI KAMEN

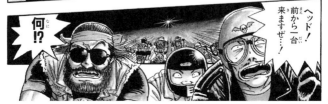

究極のパンティ！の巻

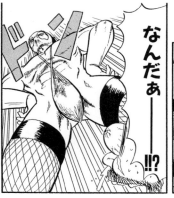

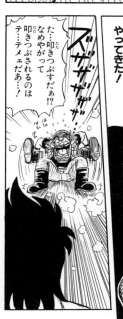
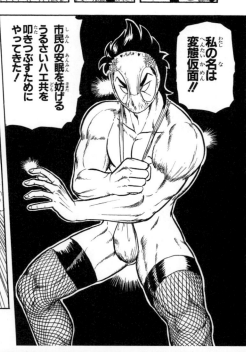

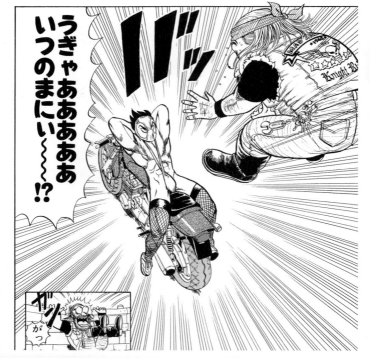

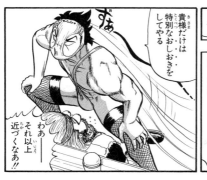

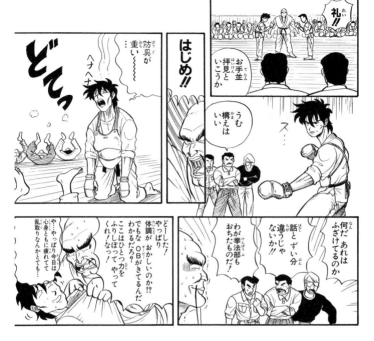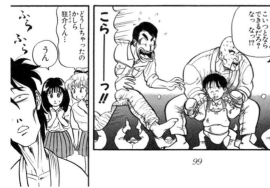

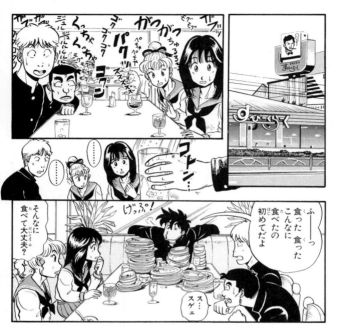

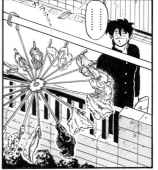

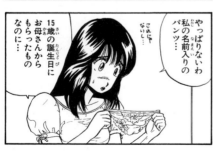
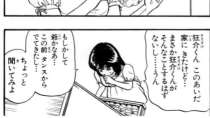

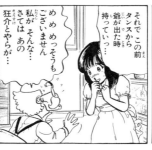
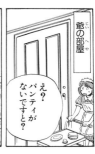

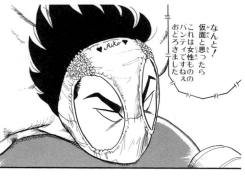

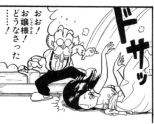

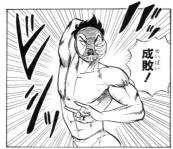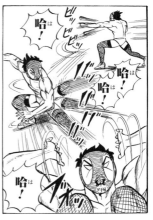

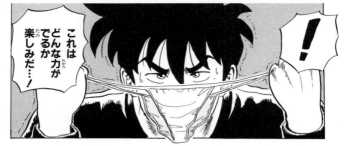

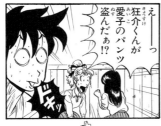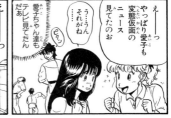
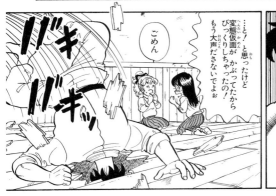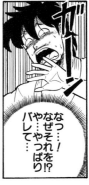

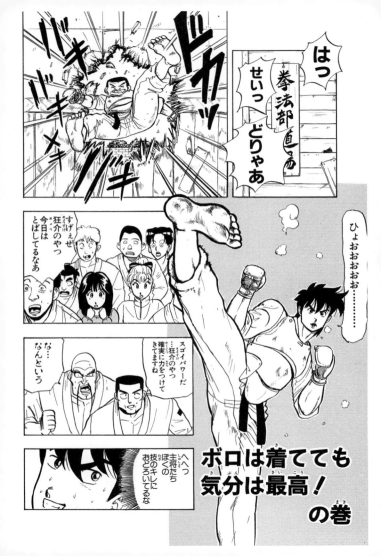

ボロは着ても気分は最高！の巻

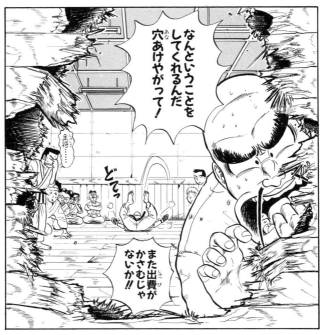

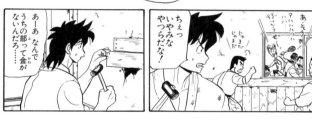

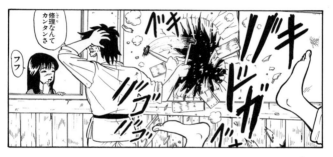

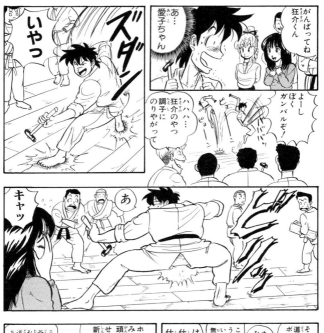

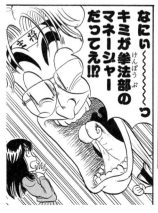
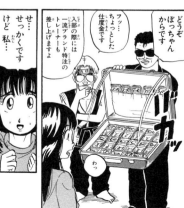

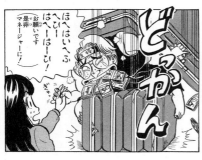

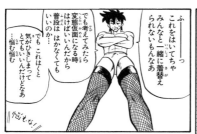

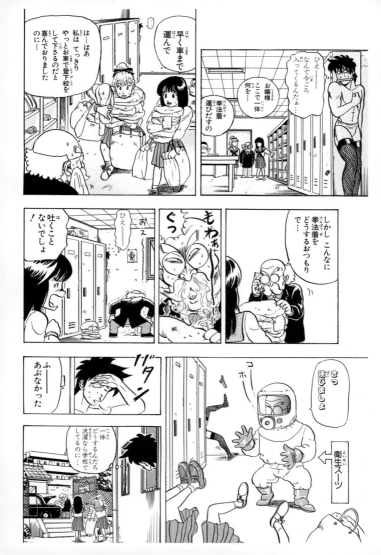

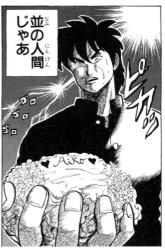

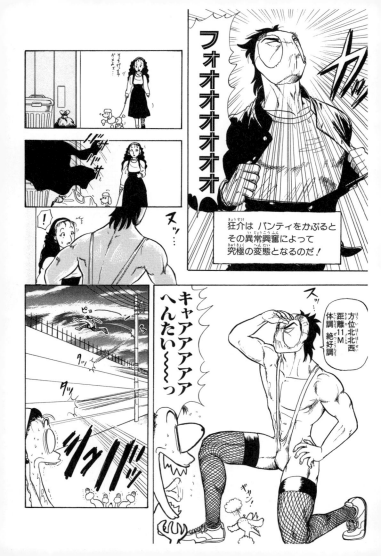

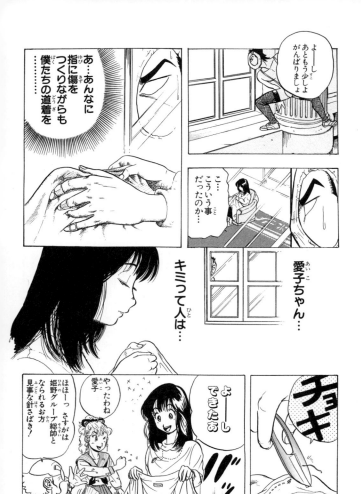

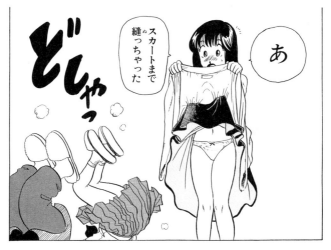

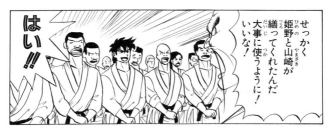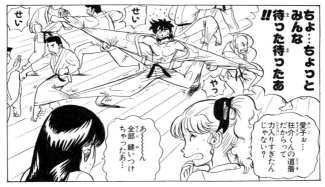

THE ABNORMAL SUPER HERO
HENTAI KAMEN

愛の読書コンクール！の巻

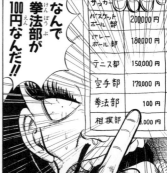

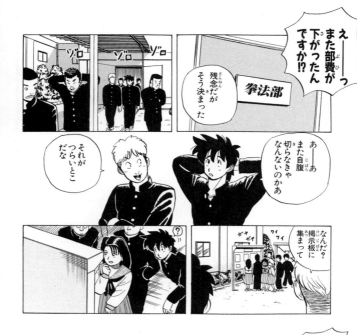

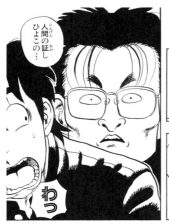

里美ちゃんの情報では愛子ちゃんは7時までバイトか…

よーし明日みんなにはないしょでこっそりのぞきに行こう

そうだついでに「ひよこのピーちゃん」買ってこよーっと…へへ

狂介〜〜〜〜 明日 学校の帰り本買ってきてくれなぁい?

えっ本!?

はいこれに書いてあるから

いいよ何の本買えばいいの?

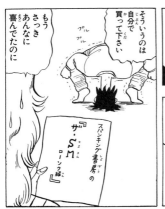

そういうのは自分で買って下さい

もうさっきあんなに喜んでたのに

スパンキング書房のサ・SMローン2線

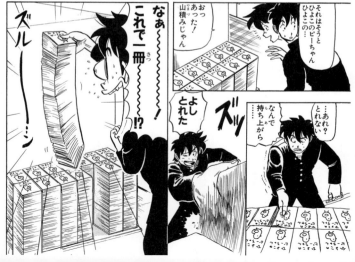

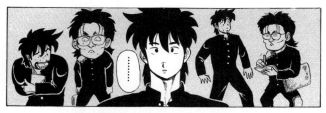

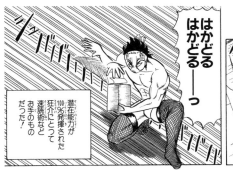

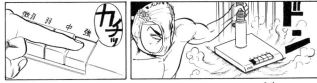
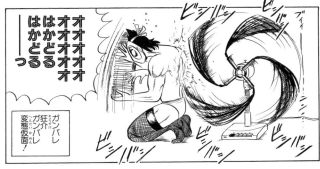

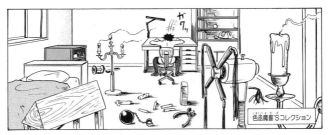

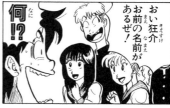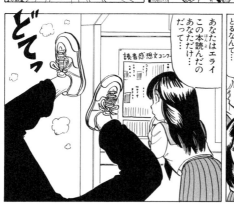

THE ABNORMAL SUPER HERO
HENTAI KAMEN

誘惑の黒い手袋！の巻

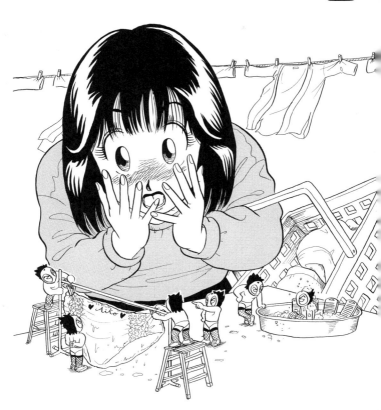

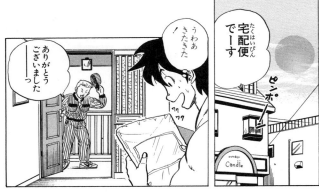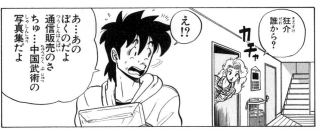

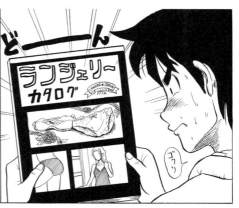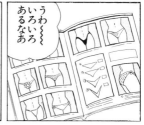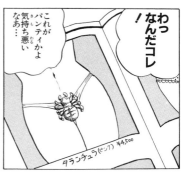

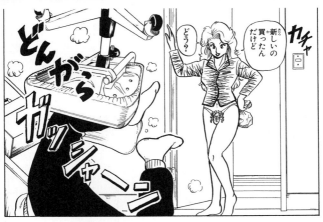

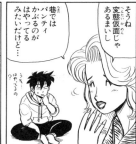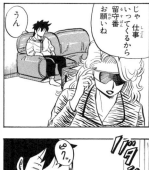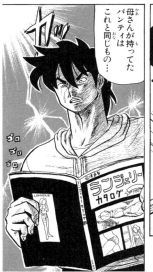

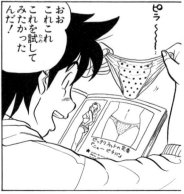

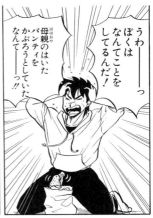

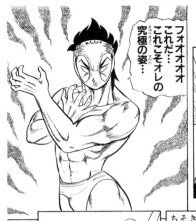
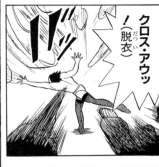

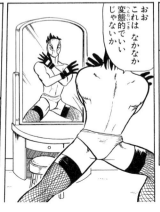

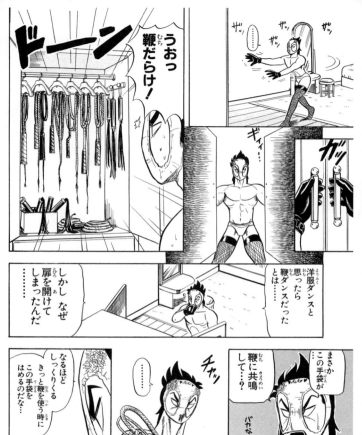

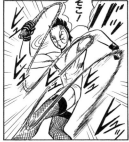
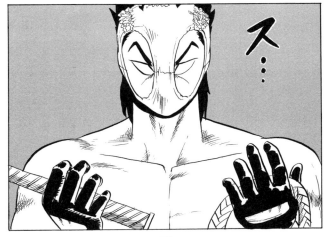

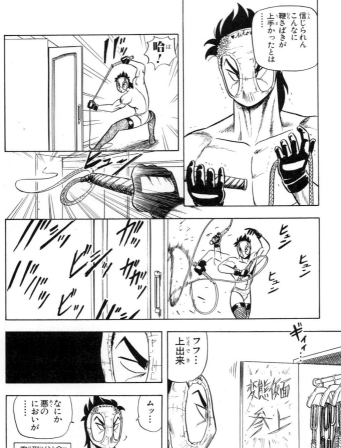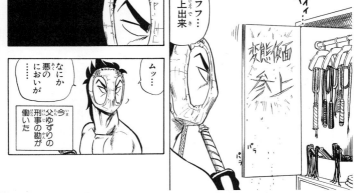

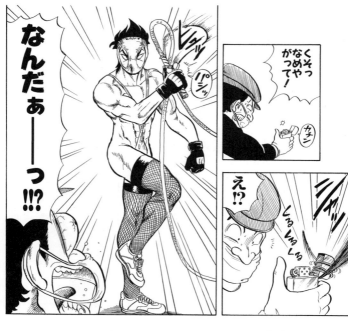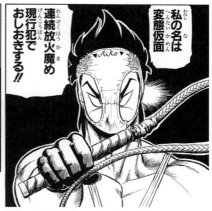

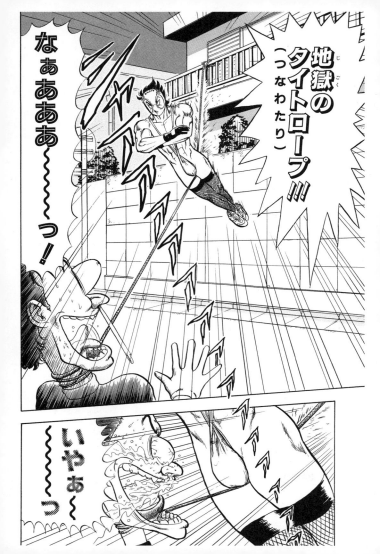

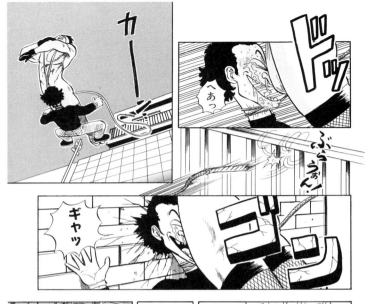

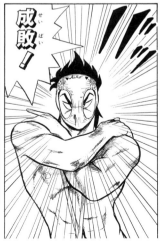

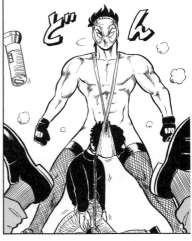

——翌日——

次のニュースです
昨夜十二指町で
変態仮面が現れ
犯人を退治しました

おっさっそく始まったぞ

——調べてはこの容疑者は連続放火犯と判明

あらまた出たのね変態仮面

う…ん

——現場には遺留品として一本の鞭が残されており…警察では変態仮面が使用したものとみています

あらぁ?この鞭私のものに似てるわ

ゲ!忘れてた!

とたとた

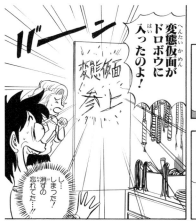

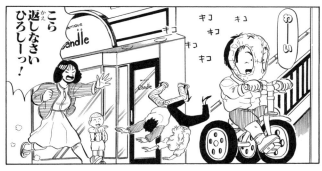

THE ABNORMAL SUPER HERO
HENTAI KAMEN

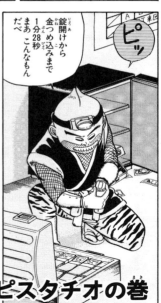

錠開けから金つめ込みまで1分28秒だべまあこんなもんだべ

ピッ

よし仕上げだべ

墨汁

さらさら

うむ達筆

バァーン

怪盗ピスタチオ参上

対決!! 怪盗ピスタチオの巻

対決！
怪盗ピスタチオの巻

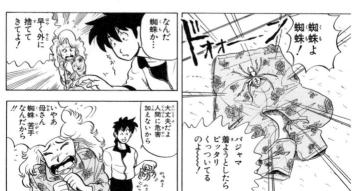

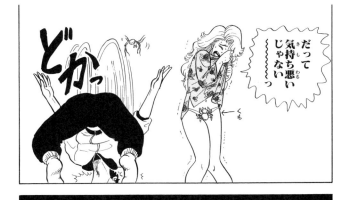

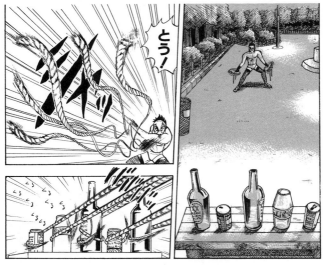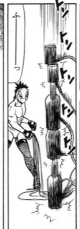

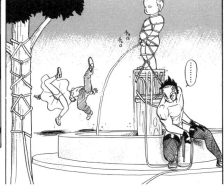

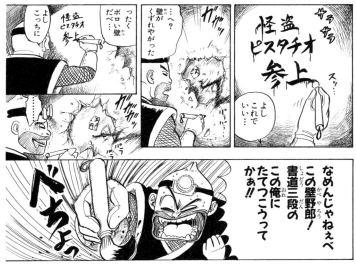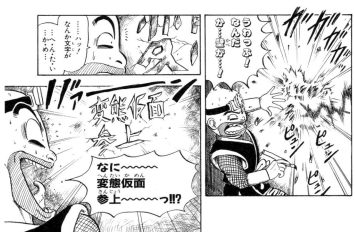

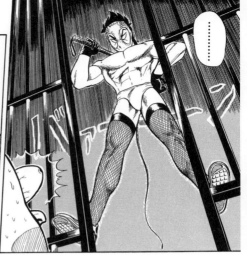

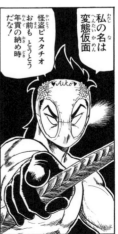

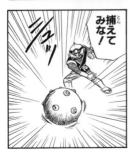

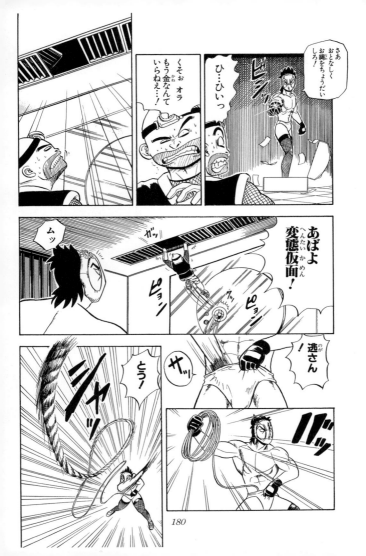

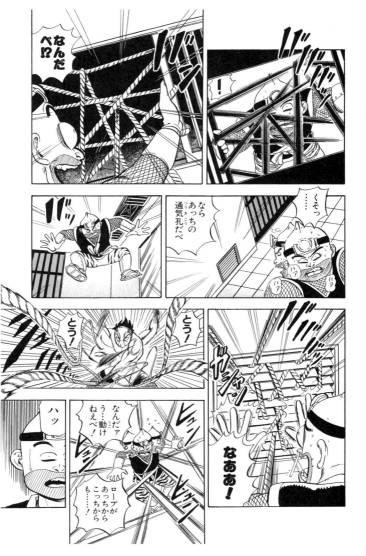

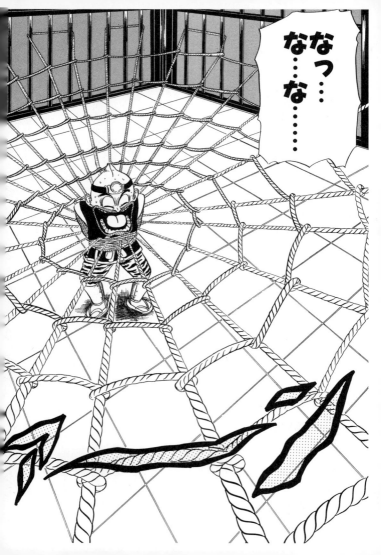

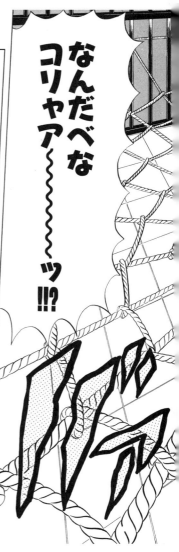

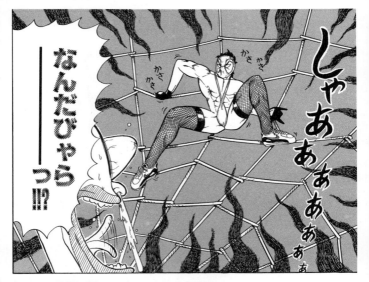

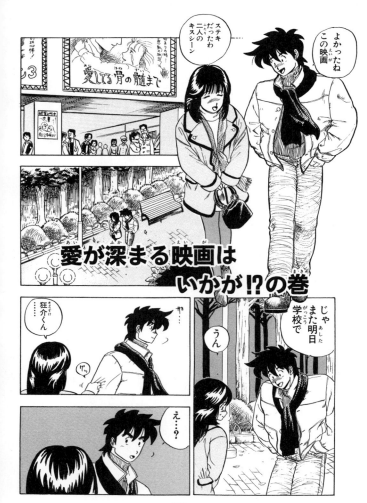

愛が深まる映画はいかが!?の巻

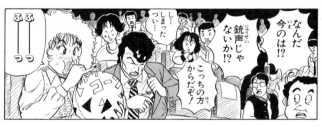
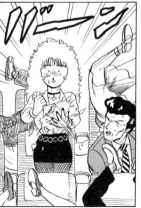

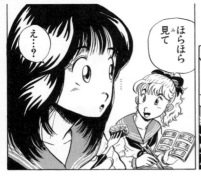

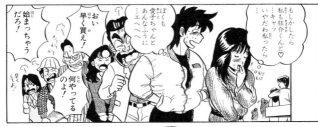

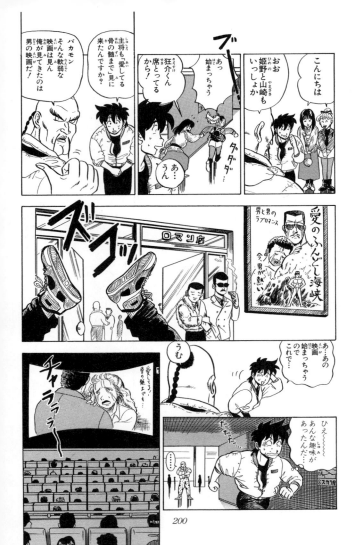

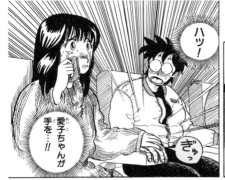

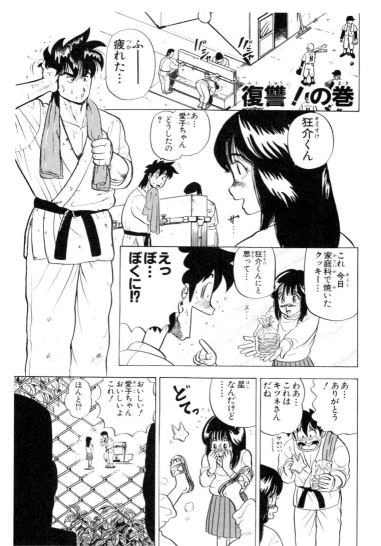

復讐！の巻

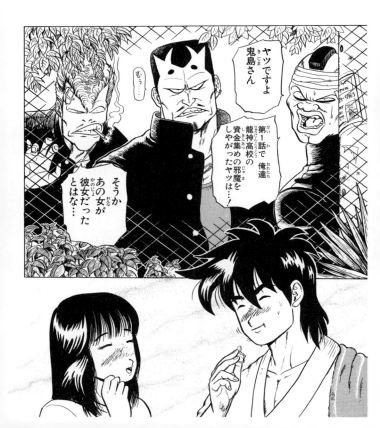

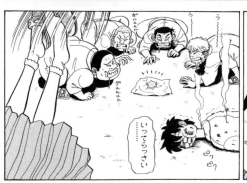
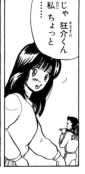

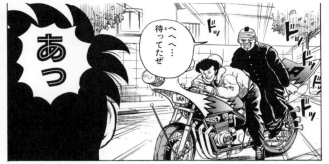

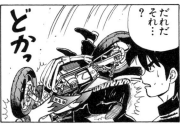

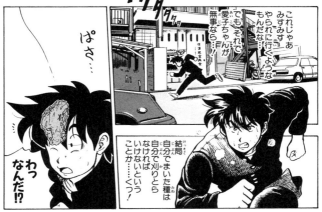

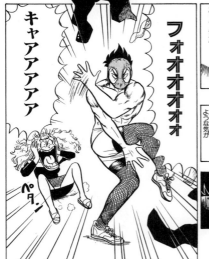

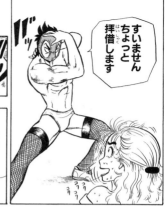

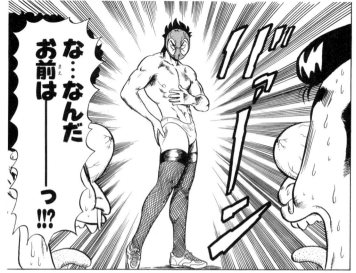
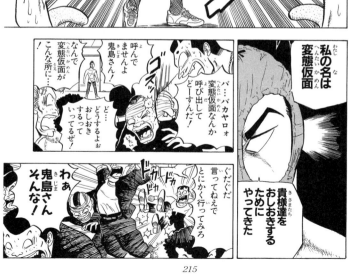

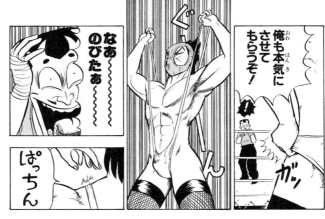

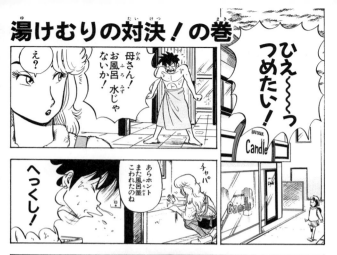

湯けむりの
対決！の巻

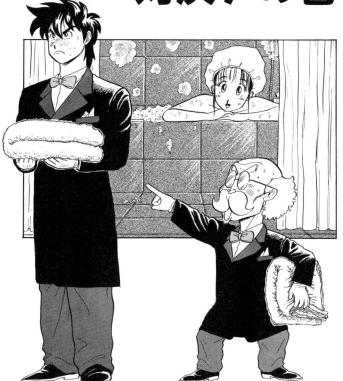

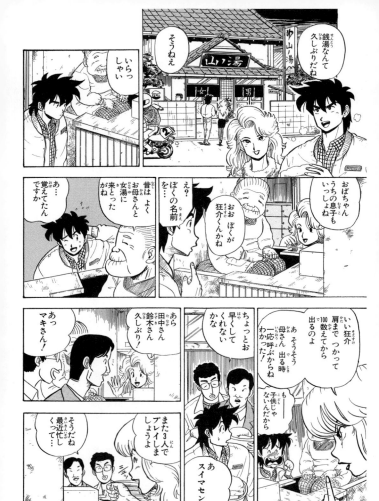

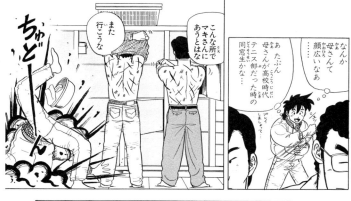

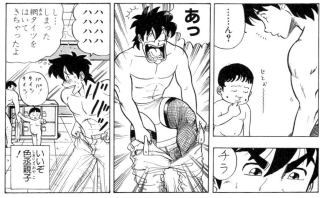

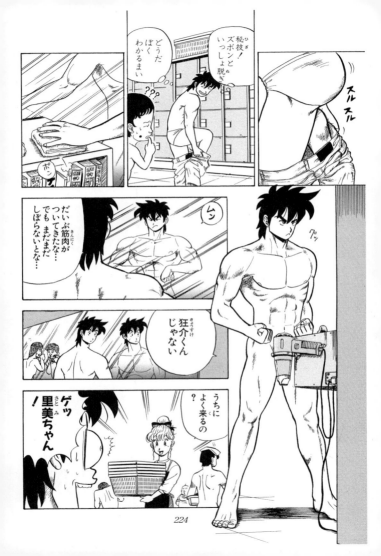

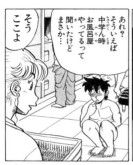

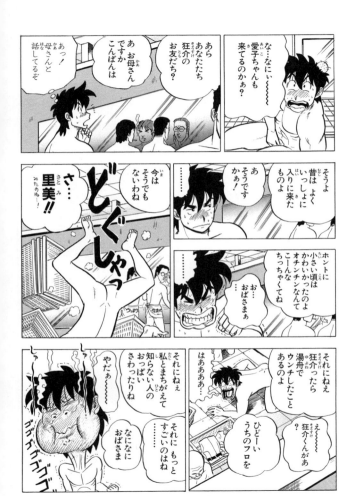

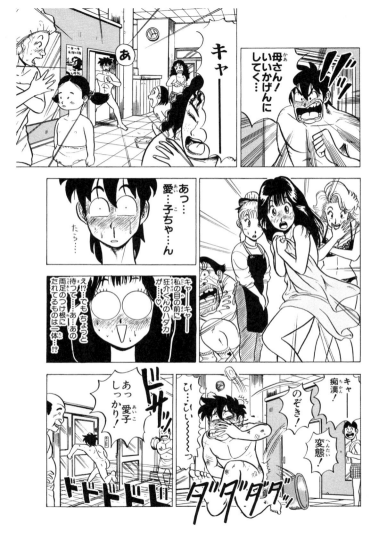

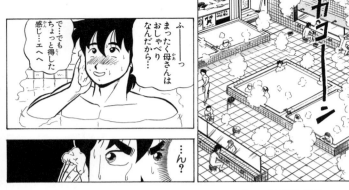

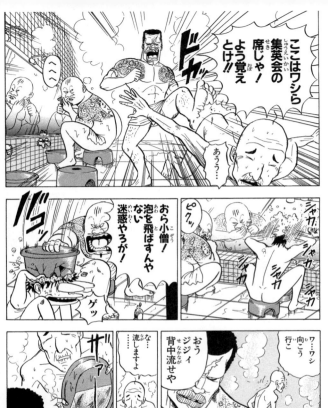

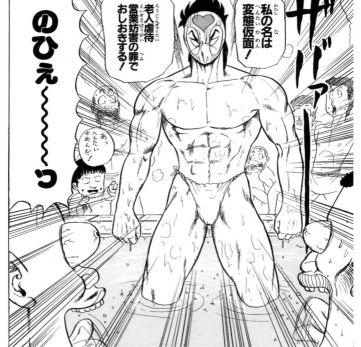

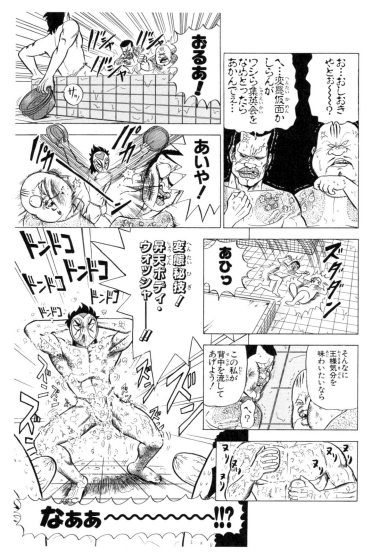

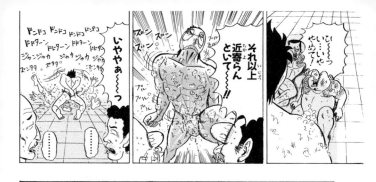

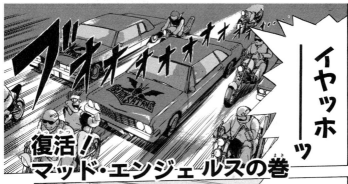

復活！
マッド・エンジェルス
の巻

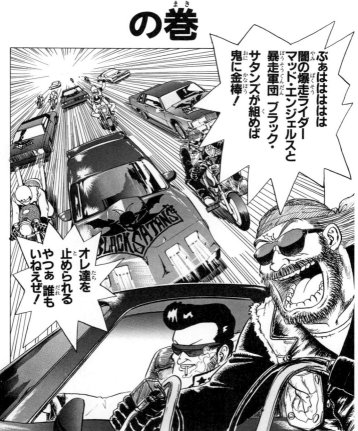

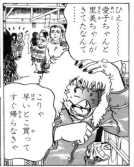

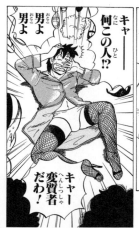

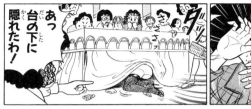

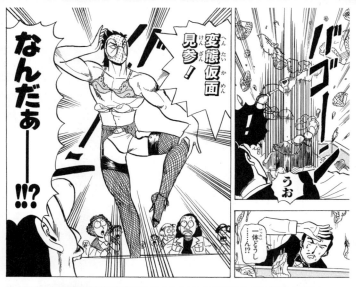

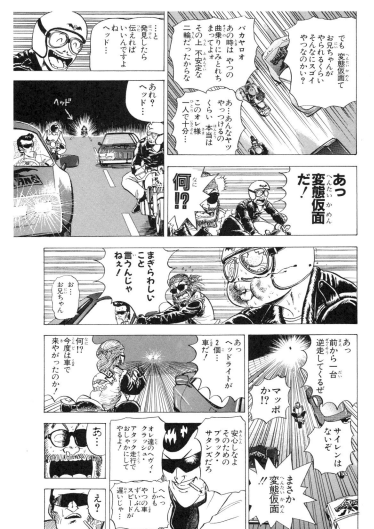

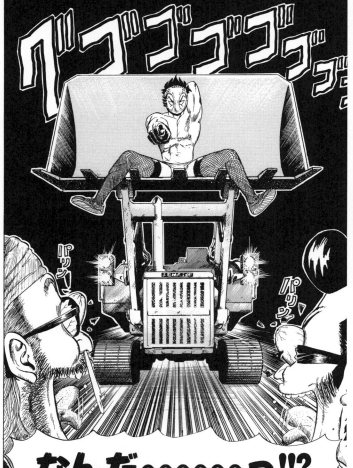

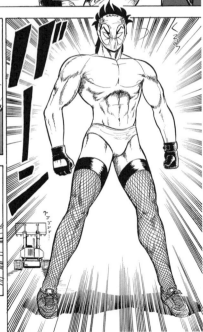

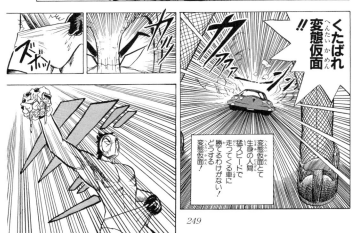

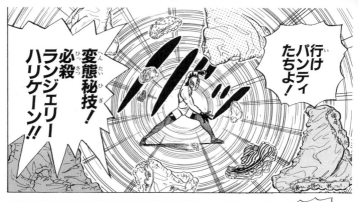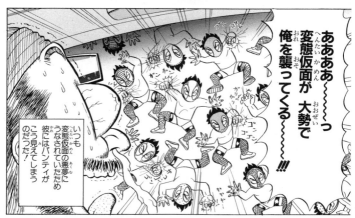

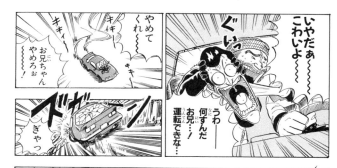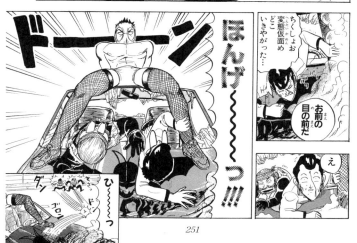

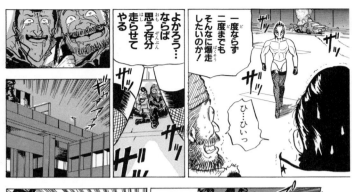

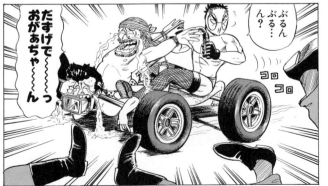

THE ABNORMAL SUPER HERO HENTAI KAMEN 1（完）

コミック文庫限定
おまけページ
その1

魔喜の回想アルバム

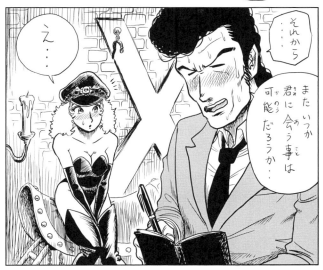

-おわり-

コミック文庫限定
おまけページ
その2

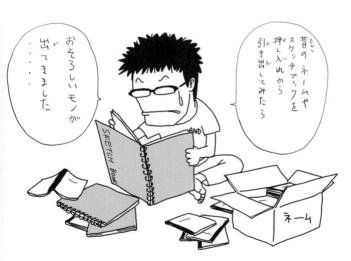

変態仮面の青写真

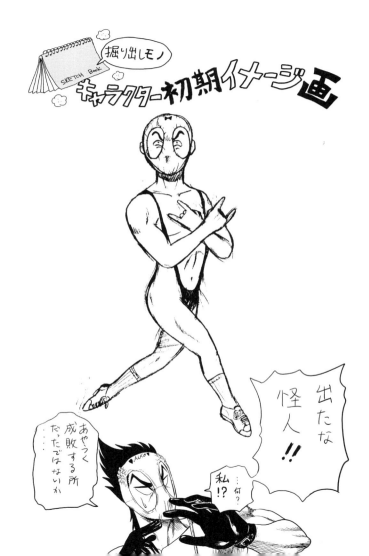

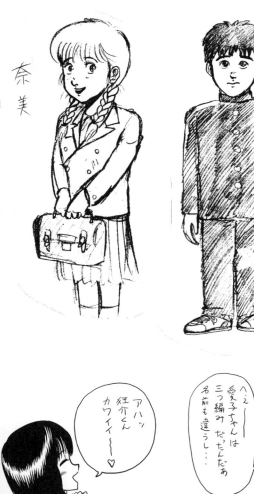

...ちょっと漫画にしてみた

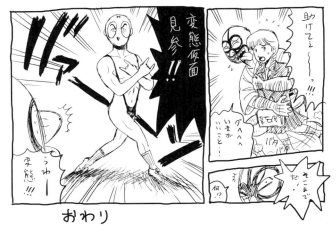

おわり

それは私のおいなりさんだ！
いなり寿司

発売決定!!

・・・・・だったらイイな♪

女の子たちがキャーキャー言いながら食べると思うんだよね♡
なんの変哲もない いなり寿司 だけどね
パッケージ 変えるだけなんだけどさ
売れると思うけどなぁ・・・・・ 売れねーとかなぁ・・・・
コレをご覧の 大手コンビニエンスストア商品開発部の方々さま
「ピン！」ときましたら 集英社 ジャンプコミックス出版編集部 まで
ご連絡ください！

★収録作品は週刊少年ジャンプ1992年42号〜1993年1号に掲載されました。

(この作品は、ジャンプ・コミックスとして1993年5月、7月に集英社より刊行された。)

JASRAC 出0908972-609

Ⓢ 集英社文庫(コミック版)

THE ABNORMAL SUPER HERO HENTAI KAMEN 1

2009年 8月23日	第1刷	定価はカバーに表
2016年 4月11日	第9刷	示してあります。

著 者	あんど慶周
発行者	茨木政彦
発行所	株式会社 集英社 東京都千代田区一ツ橋2−5−10 〒101-8050
	【編集部】 03(3230)6251
電話	【読者係】 03(3230)6080
	【販売部】 03(3230)6393(書店専用)
印 刷	株式会社 美松堂 中央精版印刷株式会社

表紙フォーマットデザイン　アリヤマデザインストア　マークデザイン　居山浩二

本書の一部あるいは全部を無断で複写複製することは、法律で認められた場合を除き、著作権の侵害となります。また、業者など、読者本人以外による本書のデジタル化は、いかなる場合でも一切認められませんのでご注意下さい。

造本には十分注意しておりますが、乱丁・落丁(本のページ順序の間違いや抜け落ち)の場合はお取り替え致します。購入された書店名を明記して小社読者係宛にお送り下さい。送料は小社負担でお取り替え致します。但し、古書店で購入したものについてはお取り替え出来ません。

© Keisyū Ando 2009 Printed in Japan
ISBN978-4-08-619016-9 C0179